BEI GRIN MACHT SICH WISSEN BEZAHLT

- Wir veröffentlichen Ihre Hausarbeit, Bachelor- und Masterarbeit

- Ihr eigenes eBook und Buch - weltweit in allen wichtigen Shops

- Verdienen Sie an jedem Verkauf

Jetzt bei www.GRIN.com hochladen und kostenlos publizieren

Tim Fischer

Aus der Reihe: e-fellows.net stipendiaten-wissen

e-fellows.net (Hrsg.)

Band 600

Max Ernst lässt grüßen - Einsatzmöglichkeiten des Druckverfahrens der Decalcomanie in der Kunstpädagogik

GRIN Verlag

Bibliografische Information der Deutschen Nationalbibliothek:

Die Deutsche Bibliothek verzeichnet diese Publikation in der Deutschen National-
bibliografie; detaillierte bibliografische Daten sind im Internet über http://dnb.d-
nb.de/ abrufbar.

Impressum:

Copyright © 2011 GRIN Verlag GmbH
Druck und Bindung: Books on Demand GmbH, Norderstedt Germany
ISBN: 978-3-656-33444-6

Dieses Buch bei GRIN:

http://www.grin.com/de/e-book/202540/max-ernst-laesst-gruessen-einsatzmoeglich-
keiten-des-druckverfahrens-der

GYMNASIUM
MARIANUM
MEPPEN

Max Ernst lässt grüßen –
Einsatzmöglichkeiten des Druckverfahrens der
Decalcomanie in der Kunstpädagogik

Facharbeit vorgelegt von **Tim Fischer**

Schuljahr 2010/2011

Bearbeitungszeitraum: 10. Januar bis 21. Februar 2011

Seminarfach „Druck machen!" – Druckgrafische Verfahren in Theorie und Praxis

Inhaltsverzeichnis

1. Vorwort

Im Kunstunterricht an deutschen Schulen wird heutzutage zum Teil nur oberflächliches Wissen über die Kunstgeschichte vermittelt. Oftmals spielt vielmehr die Praxisarbeit eine entscheidende Rolle im Kunstunterricht. Die Schüler sind froh, außerhalb des Leistungsdrucks von bis zu zehn Unterrichtsstunden pro Tag einen Moment der kreativen Entspannung zu erfahren. Sie genießen es, sich kreativ ausleben zu können und einmal abzuschalten.

Doch durch diesen praxisorientierten Unterricht kommen heute kunsttheoretische und kunsthistorische Aspekte zu kurz. Diesem Defizit soll die hier vorliegende Facharbeit ein Stück weit entgegenwirken. So stelle ich den Künstler Max Ernst vor, der die Kunst des 20. Jahrhunderts entscheidend geprägt hat. Max Ernst hat viele Drucktechniken angewandt, von denen ich eine - die sogenannte Decalcomanie – vertieft aufgreifen werde.

Im Folgenden soll darüber hinaus deutlich werden, wie die Decalcomanie in aktuelle niedersächsische Lehrpläne passt und anhand eines praktischen Versuches mit einer Grundschülerin und einer Gymnasiastin untersuche ich, inwiefern die Decalcomanie für Kinder eines bestimmten Alters geeignet ist – mit dem Ziel von der Anwendungsfähigkeit in der Kunstpädagogik zu überzeugen, mit der eine vertiefte Weitergabe von geschichtlichen und theoretischen Hintergründen einhergehen kann. So findet sich auch im Anhang ein Vorschlag zur Gestaltung einer Unterrichtseinheit mit dem Themenkomplex *Decalcomanie*.

2. Max Ernst – Wer grüßt denn da?

2.1 Leben und Werk von Max Ernst

Max Ernst wurde am 2. April 1891 in Brühl bei Köln geboren und besuchte das Gymnasium in Brühl, sowie die Universität von Bonn, an der er Philosophie und Psychologie studierte. Er erhielt nie eine künstlerische Ausbildung, auch wenn er bereits seit frühester Jugend malte und zeichnete. Vielmehr verband er seine Kenntnisse der Psychologie mit der Kunst und beschäftigte sich therapeutisch mit den Kunstwerken psychisch kranker Kinder. Doch auch er selbst verarbeitete später in seinen eigenen Bildern einst verdrängte Kindheitserlebnisse.[1]

[1] vgl. Besser, 1999, S. 354; vgl. Max Ernst, Bazin, 1976, S. 29; vgl. Max Ernst, Stadler, 1994, S. 171.

Während des Ersten Weltkriegs, von 1914 bis 1918 leistete Ernst Kriegsdient bevor er Köln zurückkehrte und im Jahr 1919 den Künstler Hans Arp kennenlernte. Arp und Ernst missbilligten die „politischen Exzesse"[2] der Berliner Dada-Gruppe und gründeten mit Johannes Theodor Baargeld die Kölner Dada-Gruppe, die Zentrale W/3. Hans Arp gehörte bereits in Zürich der Dada-Gruppe an. Bis 1922 veröffentlichte die Zentrale W/3 die kommunistisch orientierte Zeitschrift *Der Ventilator*.[3]

Die erste Ausstellung der Zentrale W/3 sorgte gleich für Aufsehen, da die Gruppe Äxte für Besucher bereitstellte, mit denen die Exponate zerstört werden sollten. Ein

Jahr später wandte sich Max Ernst zumindest künstlerisch der in Berlin ansässigen Dada-Gruppe zu, so dass er 1920 nach deren Beispiel das Selbstporträt mit Hilfe der Collage-Technik schuf. Auf Einladung André Bretons hin, der von eben diesen Collagen begeistert war, zog es Max Ernst 1921 nach Paris. Dort sollte er in der Galerie *Au Sans Pareil* einige seiner Collagen ausstellen. Der Untertitel dieser Ausstellung *Au-delé de la peinture* sollte später auch seine künstlerischen Vorstellungen des Dadaismus ausdrücken. Dieser Titel bedeutet soviel wie *Jenseits der Malerei* und schließlich vertraten die Dadaisten den Gedanken einer „Kunst des Nonsens,[...] eine[r] Antikunst"[4].[5]

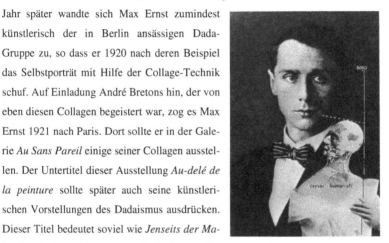

Abb. 2: **Max Ernst: Selbstprotrait (1920)**

Als er später wieder in Köln war, wurde er dort von Paul Éluard besucht. Èluard war ein Mitglied der Pariser Dada-Gruppe und entwickelte eine lebenslange Freundschaft zu Max Ernst. Er war es auch, der Max Ernst ein Jahr später beherbergte, als dieser 1922 endgültig nach Paris übersiedelte. Nachdem er sich auch in Paris zunächst dem Dadaismus zugehörig fühlte, begründete er dort 1924 die surrealistische Bewegung

[2] Sanouillet, 1988, S. 14.
[3] vgl. Max Ernst, Stadler, 1994, S. 171; vgl. Sanouillet 1988, S. 14.
[4] „Dadaismus", Internetquelle.
[5] vgl. Max Ernst, Bazin, 1976, S. 31; vgl. Max Ernst, Stadler, 1994, S. 172; vgl. Sanouillet, 1988, S. 14.

von Paris. Dadurch vollzog Max Ernst einen persönlichen Wechsel vom Dadaisten zum Surrealisten.[6]

Abb. 3: Max Ernst: LopLop stellt LopLop vor

Ab sofort wurden das Vogelmotiv als Symbol der Liebe und des Todes zum Charakteristikum seiner „pantheistisch-visionären Bildwelt"[7]. Es erschien „in variabler Gestalt sowie in den unterschiedlichsten bildlichen Kontexten"[8]. In den folgenden Jahren veröffentlichte Max Ernst mehrere Bücher. So brachte er u.a. 1926 34 Frottagen in dem Buch *Histoire Naturelle* auf den Markt. Darüber hinaus begann er 1934 an Skulpturen zu arbeiten. Für diese fügte er lediglich Gebrauchsgegenstände und andere Fundstücke zu Modellen für Bronzeabgüsse zusammen, die stark abstrakt waren.[9]

Inzwischen waren in Max Ernst Heimat die Nationalsozialisten an der Macht, die ihn wegen seiner surrealistischen Werke 1933 auf ihre schwarze Liste setzten. Als dann 1939 der Zweite Weltkrieg ausbrach, wurde Max Ernst zunächst interniert, doch er flüchtete 1941 nach New York, wo er die surrealistische Malerin Dorothea Tanning kennenlernte und heiratete. In New York gab er ab 1942 mit André Breton, Marcel Duchamp und anderen Emigranten die Zeitschrift *VVV* heraus, durch welche die surrealistische Bewegung in Amerika fundamentalisiert wurde.[10]

1953 kehrte er endgültig nach Paris zurück, wo ihm 1958 die französische Staatsbürgerschaft verliehen wurde. Eines seiner Hauptwerke, aus heutiger Sicht, entstand

[6] vgl. Lebel, 1987, S. 143; vgl. Max Ernst, Bazin, 1976, S. 31 f.; vgl. Max Ernst, Stadler, 1994, S. 172.
[7] Max Ernst, Stadler, 1994, S. 173.
[8] Knauf, 2006, S. 58.
[9] vgl. Brügel, 1996, S. 110; vgl. Knauf, 2006, S. 58; vgl. Max Ernst, Stadler, 1994, S. 173
[10] vgl. Max Ernst, Bazin, 1976, S. 32; vgl. Max Ernst, Stadler, 1994, S. 174.

Max Ernst lässt grüßen –
Einsatzmöglichkeiten des Druckverfahrens der
Decalcomanie in der Kunstpädagogik

Facharbeit vorgelegt von **Tim Fischer**

Schuljahr 2010/2011

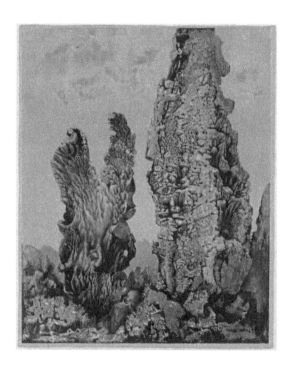

Bearbeitungszeitraum: 10. Januar bis 21. Februar 2011

Seminarfach „Druck machen!" – Druckgrafische Verfahren in Theorie und Praxis

Frau mit OP-Handschuh. All dies sind „ausgearbeitete Gegenstände in einem unwirklichen Zusammenhang"[16].[17]

Ein weiteres sehr bekanntes Werk ist *Das Rendezvous der Freunde* aus dem Jahr 1922. Ernst porträtierte auf diesem Bild die Mitglieder der Pariser surrealistischen Gruppe[18] und wollte damit die Grundlagen des Surrealismus verdeutlichen: „Absage an Moral, Gesellschaft und Konventionen, Entfremdung und Aufhebung der Realität"[19].

Seine Freundschaft zu André Breton und Paul Éluard verdeutlichte er 1926 in seinem Werk *Die Jungfrau züchtigt das Jesuskind*. Er stellte eben diese und sich selbst als Zeugen der Züchtigung dar, im Hintergrund durch ein kleines Fenster blickend.

Das Vogelmotiv, das seinen persönlichen Surrealismus prägte, tauchte in den Folgejahren, bis zum Zweiten Weltkrieg, in mehrfacher Gestalt auf. So erstellte er u.a. die Collage *LopLop stellt dem LopLop* vor und die Bronzeplastik *Habakuk*. Mirka Knauf sieht den Grund des vermehrten Auftretens eines „Vogelphantoms mit dem Namen Loplop, Horneboom oder auch [...] der Oberste[...] der Vögel"[20] in Ernsts Kindheit. Die Gestalt sei aus den Angstträumen Max Ernsts hervorgegangen und fungiere als „„alter ego'[21] des Künstlers"[22].[23]

Nach Kriegsausbruch in Europa, begann er die Technik der Decalcomanie anzuwenden. Sein erstes durch dieses Abklatschverfahren erstellte Bild ist *Europa nach dem Regen II*. Eine ebenfalls sehr bekannte Decalcomanie ist *Die Zypressen*.[24]

In den Jahren, die er in Frankreich ab 1953 bis zu seinem Tod 1976 verbrachte, zeigte er sich in allen künstlerischen Techniken aktiv, doch erregten diese Kunstwerke selbst weniger Aufsehen und hatten keinen sehr hohen Bekanntheitsgrad, was in einem starken Kontrast zu den öffentlichkeitswirksamen Ausstellungen der Kunstwerke stand.[25]

[16] „Der Surrealismus", Der veristische Surrealismus, Internetquelle.
[17] vgl. „Der Surrealismus,", Der veristische Surrealismus, Internetquelle; vgl. „Max Ernst: The Elefant Celebes", Internetquelle; vgl. Nobis, 2006, S. 24.
[18] vgl. Max Ernst, Stadler, 1994, S. 173.
[19] Lebel, 1987, S. 258.
[20] Knauf, 2006, S. 58.
[21] Mit alter ego meint man eine zweite Identität. (vgl. Dudenredaktion, 2006, S. 176).
[22] Knauf, 2006, S. 58
[23] vgl. Knauf, 2006, S. 58; vgl. „Max Ernst", Themen und Techniken, Internetquelle.
[24] vgl. Brügel, 1996, S. 109; vgl. Max Ernst, Stadler, 1994, S. 174; vgl. „Max Ernst", Themen und Techniken, Internetquelle.
[25] vgl. Max Ernst, Stadler, 1994, S. 175; vgl. „Max Ernst", Letzte Jahre in Frankreich, Internetquelle.

2.3 Der Einsatz druckgrafischer Techniken bei Max Ernst

Trotz seiner sehr erfolgreichen Ausstellungen litt Max Ernst an Kreativitätslosigkeit – einem unter Künstlern sehr verbreiteten Problem. Er meinte von sich selbst, dass er „dem leeren Blatt gegenüber mit einem Jungfräulichkeitskomplex befangen sei"[26]. Aus diesem Grund wandte er viele aleatorische, also zufallsgeprägte, Verfahrensweisen an, von denen er einige neu erfand und andere verbesserte. So arbeitete er als erster mit der Frottage, der Grattage und dem Dripping. Eine Verbesserung seinerseits ist bei der Collage, der Fumage, der Empreinte und der Decalcomanie zu finden.[27]

3. Die Technik der Decalcomanie

3.1 Die Ursprünge des Verfahrens der Decalcomanie

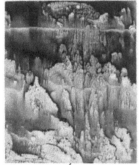

Das französische Wort Decalcomanie beschreibt im Allgemeinen eine Form des Abklatschverfahrens. Die Technik selbst wurde 1935 von dem spanischen Surrealisten Óscar Domínguez erfunden, weshalb auch der Ursprung des Wortes im Spanischen liegt. *De la calcomania* heißt ins Deutsche übersetzt *das Abziehbild*, welches durch die Technik der Decalcomanie erzeugt wird. Domínguez verteilte dazu schwarze Farbe, meist Gouache, auf einem Blatt Papier, auf welches er

Abb. 5: Óscar Domínguez: Ohne Titel

daraufhin ein zweites Blatt Papier presste und wieder abtrennte. Dabei entstanden zufällige Strukturen, weshalb die Decalcomanie als ein „Aleatorische[s] Verfahren"[28] bezeichnet wird. Die aleatorischen Ergebnisse ließ Domínguez unverändert und wollte dem Betrachter die Möglichkeit zur freien Deutung geben.[29] Die Zeitgenossen Domínguez' waren von der Decalcomanie beeindruckt, beschrieben sie aber als sehr simpel.

So schilderte der Surrealist Marcel Jean, ein Freund von Óscar Domínguez:

[26] Büchner, 1995, S. 14.
[27] vgl. Büchner, 1995, S. 14; vgl. Max Ernst, Stadler, 1994, S. 171; vgl. „Max Ernst", Themen und Techniken, Internetquelle.
[28] „Aleatorische Verfahren", Internetquelle.
[29] vgl. Abklatschverfahren, Stadler, 1994, S. 171; vgl. Brügel, 1996, S. 108; vgl. „Decalcomanie. Technik", Internetquelle; vgl. „Goetheschule", Internetquelle; vgl. „Óscar Domínguez", Leben, Internetquelle.

„Er hat mit einem Pinsel Deckfarben auf ein glattes Papier verteilt, ein zweites Blatt auf die frische Farbe gelegt und dann beide Blätter getrennt: die zerdrückte Farbe schuf Felsen-, Wasser-, Korallenlandschaften. Die Gruppe nahm die neue Technik mit Begeisterung auf und stellte mir Eifer solche Décalcomanien her. ›Minotaure‹[30] reproduzierte in Nr. 8 mehrere von ihnen. Breton schrieb eine Einführung dazu und Benjamin Péret eine phantastische Erzählung, zu der ihn die neuen Bilder angeregt hatten."[31]

3.2 Die Weiterentwicklung des Verfahrens durch Max Ernst und weitere Variationen

Max Ernst griff in den Folgejahren die Decalcomanie auf. Werner Spies geht soweit zu sagen, dass Ernst mit dieser Technik „dem traditionellen Malen zu entgehen"[32] versuchte, während Mirka Knauf die Meinung vertritt, die Decalcomanie sei „eine Übertragung der Frottage-Technik auf die Ölmalerei"[33]. Was allerdings für Knaufs Meinung und gegen Werner Spies' spricht, ist die Tatsache, dass Max Ernst im Gegensatz zu Óscar Domínguez die Produkte der Decalcomanie malerisch bearbeitet hat. Während Óscar Domínguez dem Betrachter durch Schablonen eine Deutung vorgab, ging Max Ernst soweit, seine eigenen Assoziationen aus den fertigen Bildern malerisch herauszuarbeiten; er konkretisierte die Zufallsstrukturen, um zu gewährleisten, dass die Betrachter seiner Werke gleiche Assoziationen entwickeln.[34]

Dies geschah stets in zwei Schritten. Zunächst übermalte Max Ernst den unbedruckten Teil des Papiers oder der Leinwand mit Himmel. Doch malte er auch manchmal Wasser in den Hintergrund, wie es in der Decalcomanie *Napoleon in der Wildnis* der Fall ist. Im zweiten Schritt beging er die eigentliche Konkretisierung seiner Werke, indem er durch zahlreiche malerische Eingriffe das Bild so ab-

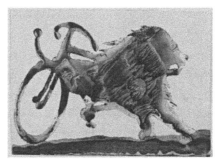

Abb. 6: Óscar Domínguez: Ohne Titel

[30] *Minotaure* ist ein surrealistisches Künstlermagazin, das von 1933 bis 1936 in Paris herausgegeben wurde. Chefredakteur war u.a. André Breton. (vgl. „Minotaure", Internetseite)
[31] Brügel, 1996, S. 108.
[32] Spies, 1979, S. 62.
[33] Knauf, 2006, S. 42.
[34] vgl. Brügel, 1996, S. 108; vgl. Büchner, 1995, S. 15; vgl. Knauf, 2006, S. 42; vgl. Spies, 1979, S. 62.

zuwandeln versuchte, dass fast keine Fehlinterpretation mehr möglich war. Dabei sollte „das zerfließende, schlierenförmige Ausfließen der Farbe, das beim Abklatsch entsteht, [...] in den gemalten Partien des Bildes imitiert"[35] werden.[36] Des Weiteren wandelte Max Ernst auch die Technik zur Produktion der Zufallsstrukturen in zweierlei Hinsicht ab. Auf der einen Seite färbte Max Ernst anstelle eines glatten Blatt Papiers eine andere glatte Oberfläche ein, die er als Drucknegativ verwendete. Dies konnte eine Glas- oder Kunststoffplatte, aber auch eine Folie sein. Auf der anderen Seite nahm er, im Gegenteil zu Domínguez, keinen Einfluss auf die Produkte des Drucks. Domínguez versuchte teilweise durch Schablonen die Ergebnisse der Decalcomanie zu beeinflussen, so dass lediglich die Struktur aleatorisch war.[37]

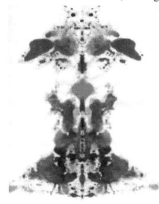

Heutzutage werden gerade im Kunstunterricht vielfältige Variationen der Decalcomanie eingesetzt. Ein einfaches Beispiel ist dabei die Manipulation der Papierstruktur. Dazu kann „das Papier, bevor es auf die Farbe gelegt wird, gefaltet oder angeknüllt werden"[38]. Eine weitere

Abb. 7: mit Hilfe der Faltklatschtechnik erzeugte Decalcomanie

Variationsmöglichkeit ist, das Papier nur weise oder mehrmals auf die eingefärbte Fläche zu pressen.[39]

Neben der ursprünglichen Form der Decalcomanie wird heutzutage auch die sogenannte Faltklatschtechnik als Decalcomanie bezeichnet. Dazu wird ein Blatt Papier zur Hälfte gefaltet. Auf die eine Hälfte wird Farbe aufgetragen und anschließend auf die zweite Hälfte geklappt. Dadurch entsteht ein symmetrisches Bild, mit der Knickfalte als Symmetrieachse, welches später noch ausgearbeitet werden kann, so wie es auch Max Ernst häufig praktiziert hat.[40]

[35] Spies, 1979, S. 57-62.
[36] vgl. Brügel, 1996, S. 108; vgl. „Decalcomanie. Technik", Internetquelle.
[37] vgl. Brügel, 1996, S. 108; vgl. Büchner, 1995, S. 15; vgl. „Decalcomanie. Technik", Internetquelle.
[38] Funke, 1975, S. 14.
[39] vgl. ebd..
[40] vgl. „Faltklatschtechnik", Internetseite; vgl. Funke, 1975, S. 14; vgl. Wierz, 2000, S. 144.

4. Das Verfahren der Decalcomanie in der Kunstpädagogik

4.1 Einordnung in aktuelle niedersächsische Lehrpläne[41]

4.1.1 Kerncurriculum für die Grundschule[42]

Im Jahr 2006 wurde vom Niedersächsischen Kultusministerium ein Kerncurriculum für den Unterricht an Grundschulen in den Fächern Kunst, Gestaltendes Werken und Textiles Gestalten herausgegeben. Dabei beziehen sich die curricularen Vorgaben für den Kunstunterricht auf die Klassen 1 bis 4.

Grundsätzlich solle das Fach Kunst „Raum zum Denken und Kommunizieren"[43] geben. Durch die Decalcomanie ist dieser Grundgedanke durchaus erfüllt. Schließlich laden die aleatorischen Strukturen ein, eigene Assoziationen zu entwickeln und mit Mitschülern darüber zu diskutieren. Letztendlich ist aber auch eine malerische Ausarbeitung der Decalcomanien, nach dem Vorbild Max Ernsts, eine Form der Kommunikation, da Kinder ihre Gefühle, Sorgen und Probleme oftmals in ihre Bilder integrieren.[44]

Als Kompetenzen für das Fach Kunst werden u.a. die Bereiche „Erkenntnisse gewinnen"[45] und „Bildhaft [g]estalten"[46] genannt. Beide Kompetenzen können durch die Decalcomanie vereint werden. Es heißt, „ausgehend vom experimentellen Prozess [...] w[ü]rden elementare Kompetenzen [...] ausgebaut"[47]. Durch die unkontrollierbare Vermischung der Farben beim eigentlichen Drucken, also dem experimentellen Prozess, erfährt der Schüler, wie sich Farben mischen und wie die Farben miteinander in Verbindung stehen. Ungewollt mischen sich z.B. die Grundfarben Blau und Rot zur Mischfarbe Violett, obwohl der Schüler nicht die Absicht hatte, diese Farbe in das Bild zu integrieren. Das bildhafte Gestalten, welches „im Mittelpunkt"[48] stehen soll, wird durch den Druckprozess voll erfüllt. So wird „Drucken"[49] direkt als

[41] Aufgrund des föderativen politischen Systems der Bundesrepublik Deutschland, ist jedes Kultusministerium für die Bildung im eigenen Bundesland selbst verantwortlich. Aus diesem Grund existieren in jedem Bundesland eigene Lehrpläne für die Schulen. Die hier aufgeführten Einordnungen sind daher nicht zwangsläufig auf die Lehrpläne anderer Bundesländer übertragbar und zeigen darum nicht auf, wie die Decalcomanie in der allgemeinen Kunstpädagogik auf Basis der Lehrpläne Anwendung finden kann.
[42] vgl. Niedersächsisches Kultusministerium, 2000, S. 9-21.
[43] Niedersächsisches Kultusministerium, 2000, S. 9.
[44] vgl. Gast-Gampe, 2001, S. 62.
[45] Niedersächsisches Kultusministerium, 2000, S. 11.
[46] Niedersächsisches Kultusministerium, 2000, S. 13.
[47] Niedersächsisches Kultusministerium, 2000, S. 11.
[48] Niedersächsisches Kultusministerium, 2000, S. 13.
[49] ebd.

einer der „große[n] Bereiche, die sich auf die Gesamtheit der Bildenden Künste beziehen"[50], bezeichnet.

Außerdem sollen Grundschüler „Farbe, Form [und] Material in ihrer Wechselwirkung wahrnehmen"[51], welches durch den Einsatz der Decalcomanie erfüllt werden kann. Der druckende Schüler erfährt durch seine eigenen praktischen Erfahrungen, wie Farbe auf glatten Materialien wirkt und wie sich durch verschiedene Papiereigenschaften verschiedene Druckmuster ergeben. Hier können vor allem die Variationsmöglichkeiten das Papier zu falten oder anzuknüllen[52] Verwendung finden.

Doch es geht nicht nur die Produktion von Decalcomanien in den Lehrplänen auf, sondern auch die Betrachtung und Deutung derer. Durch die Vermittlung von Wissen über die Decalcomanie, über die Künstler Óscar Domínguez und Max Ernst und über epochentypische Elemente der Kunst des Surrealismus können „kulturhistorische[...] Kontexte"[53] hergestellt werden und über Interpretationen surrealistischer Decalcomanien wird wieder „Raum zum Denken und Kommunizieren"[54] geschaffen.

4.1.2 Lehrpläne für Gymnasien[55]

Für niedersächsische Gymnasien existieren momentan zwei Lehrpläne. Zum Einen wurden 1993 Rahmenrichtlinien für das Fach Kunst in der gymnasialen Oberstufe veröffentlicht. Zum Anderen gibt es curriculare Vorgaben für den Kunstunterricht in den Klassenstufen 5 und 6 des Gymnasiums.

Den Schülern dieser beiden Klassenstufen solle „die bildsprachliche Kommunikation [gelehrt] und verfügbar gemacht werden"[56], wie den Grundschülern auch, wobei die „zentrale[n], grundlegende[n] Methoden [...] Produktion und Rezeption eigener und fremder Bilder"[57] seien. Die Decalcomanie und gerade die malerische Ausarbeitung der aleatorischen Ergebnisse sind dafür passende Methoden. Ferner sollen u.a. „Kreativität und Fantasie in einer von visueller Reizüberflutung [...] geprägten Umwelt"[58] gefördert werden, was durch die Entwicklung von Assoziationen aus den

[50] Niedersächsisches Kultusministerium, 2000, S. 13.
[51] Niedersächsisches Kultusministerium, 2000, S. 15.
[52] vgl. Funke, 1995, S. 14.
[53] Niedersächsisches Kultusministerium, 2000, S. 17.
[54] Niedersächsisches Kultusministerium, 2000, S. 9.
[55] vgl. Niedersächsisches Kultusministerium, 1993, S. 11-13, S. 22-25; vgl. Niedersächsisches Kultusministerium, 2004, S. 4-7, S. 11, 13-17.
[56] Niedersächsisches Kultusministerium, 2000, S. 4.
[57] Niedersächsisches Kultusministerium, 2000, S. 6.
[58] Niedersächsisches Kultusministerium, 2000, S. 4.

Decalcomanien heraus sicherlich erreicht wird. Die „Einstellung zum Ästhetischen"[59] wird durch die Betrachtung und das Schaffen eigener abstrakter Werke, wie es vom Curriculum vorgesehen ist, „positiv beeinflusst"[60].

Als festgelegte Themenkreise sind u.a. „Das kreative Experiment"[61] und „Bilderbuch"[62] formuliert. Die Decalcomanie kann, wie eigentlich jedes künstlerische Verfahren, zum Experimentieren einladen. Doch ist die Decalcomanie eine besonders geeignete Technik, da „Zufallsmaterialien"[63] und „abdrucken"[64] ihre Verwendung finden sollen. Viel stärker wird die Bedeutung der Decalcomanie für den Themenkreis „Bilderbuch"[65]. Die Grundidee eines Druckverfahrens ist die Vervielfältigung. Somit eignet sich die Decalcomanie für diesen Themenkreis besonders, da mit Hilfe des Druckverfahrens verschiedene Illustrationen für ein solches Bilderbuch in kleinerer Menge produziert werden können. Für größere Mengen ist die Decalcomanie dagegen nicht geeignet, da sich die Farbe auf der Druckfläche minimiert und die zufällige Farbverteilung nur schwer rekonstruiert werden kann.

In den Rahmenrichtlinien für die gymnasiale Oberstufe wird die Vorgabe des Lernzielbereichs „Bilder herstellen"[66] „Materialien sowie technische [...] Verfahren der Bildproduktion [zu] kennen und gezielt an[zu]wenden"[67] durch die Decalcomanie voll erfüllt. Dabei wird ein „Verständnis für den sorgsamen, verantwortungsbewu[ß]ten Einsatz der Materialen, Techniken und Werkzeuge"[68] vermittelt. Auch die Erprobung der richtigen Farbdosierung auf der Druckfläche darunter verstanden werden. Allerdings kann der zweite Aspekt dieses Lernzielbereichs nur geringfügig durch die Decalcomanie abgedeckt werden. Aufgrund der Aleatorik, der diese Technik zu Grunde liegt, kann ein „planendes Vorgehen"[69] nur bedingt erfolgen.

Dennoch kann besonders bei der Decalcomanie „das Vergleichen ähnlicher, unterschiedlicher und kontrastierender Bilder"[70] erfolgen, da durch das Wiederholen des Druckes auf der gleichen Farbschicht ähnliche vergleichbare Bilder entstehen.

[59] Niedersächsisches Kultusministerium, 2000, S. 5.
[60] ebd.
[61] Niedersächsisches Kultusministerium, 2000, S. 11.
[62] ebd.
[63] Niedersächsisches Kultusministerium, 2000, S. 16.
[64] ebd.
[65] Niedersächsisches Kultusministerium, 2000, S. 11.
[66] Niedersächsisches Kultusministerium, 1993, S. 12.
[67] ebd.
[68] ebd.
[69] ebd.
[70] Niedersächsisches Kultusministerium, 1993, S. 23.

4.2 Praktische Versuche und Erfahrungen

Im Rahmen der Kontrolle der Anwendungsfähigkeit der Decalcomanie im Kunstunterricht, wurde das Verfahren mit zwei Schülerinnen niedersächsischer Schulen durchgeführt und evaluiert. Bei beiden Schülerinnen wurden eine glatte Fliese als Druckfläche und Acrylfarbe als Druckfarbe verwendet.

4.2.1 „Abklatsch" als Versuch

Die achtjährige Laura geht in die zweite Klasse einer Grundschule. Sie sagte im Vorfeld, sie hätte im Vorfeld dieses Versuches bereits Drucktechniken im Rahmen ihres Kunstunterrichts angewandt. Dabei hat es sich um die Falt-Decalcomanie gehandelt. Bevor sie mit dem Drucken begann, erhielt sie eine Einführung in das Thema. Sie erfuhr grundlegende Informationen über die Decalcomanie, wie die Entstehungszeit und die ersten Anwender Max Ernst und Óscar Domínguez. Weitere Details wurden nicht vermittelt, da Kinder in ihrem Entwicklungsstadium zunächst einmal unvoreingenommen ausprobieren wollen.

Zunächst wurde ihr die Farbwahl freigestellt. Sie ließ sich von der schwarzen Farbe der Druckfliese beeinflussen und wählte überwiegend helle Farben und entschied sich für ein Himmelblau und Gelb. Später wurde ihr bewusst, dass die Farben auf dem eigentlichen Malgrund, dem weißen Papier, deutlich zu erkennen sein müssen und ergänzte Rot. Ebenso verlangte sie nach einem braunen Farbton. Da dieser nicht vorhanden war, wurde eine kurze Erläuterung der Farbenlehre eingeschoben.

Die grundlegenden Mischungen wurden besprochen und ausprobiert. Bei den Experimenten, erfuhr sie, dass sich durch das Mischen von Komplementärfarben die gewünschte braune Farbe ergab.

Im Folgenden übertrug sie die Farben auf die Fliese. Penibel trennte sie die Farben auf den Farbgrund. Sie bedurfte mehrfacher Anregung die Farben näher aneinander zu platzieren, um die gewünschten Ergebnisse der Farbmischung zu erzielen. Darüber hinaus zeigten sich zunächst Probleme bei der Farbdosierung – zunächst bemalte sie lediglich die Fliese, als würde sie ein Bild darauf malen. Durch Vorgabe der gewünschten Dosierung begriff sie zügig, welche Farbmenge für die Decalcomanie nötig ist. Gleichzeitig verstand sie, dass einige zu dünn aufgetragene Farben zu schnell trocknen, und deshalb nicht auf die Malgründe übertragen werden. Gleichzeitig, war sie sehr am Mittelpunkt orientiert und gestaltete die Ränder weniger ausführ-

lich als die Mitte der Fliese. Auch die Anregung stärker am Rand zu arbeiten, fruchtete wenig.

Die oben genannten Probleme minimierten sich durch mehrmalige Durchführung der Decalcomanie auf Papier, sodass im nächsten Schritt zu farbiger Pappe gegriffen werden konnte. Die Umstellung von weißem Papier auf dunkle Pappe wurde von ihr nicht berücksichtigt, so dass an dieser Stelle ein Hinweis nötig war, auf schwarzer Pappe helle Farben und viele Farben zu verwenden, die mit Weiß aufgehellt wurden.

In einer abschließenden Evaluation sagte sie, die kreative Arbeit hätte Spaß gemacht, allerdings wäre der eigentliche Abdruck schwer gewesen. So hätte sie Probleme gehabt, die dafür nötige Kraft aufzubringen, würde das Verfahren dennoch gerne in der Schule behandeln. Allerdings erkannte sie nicht, dass beim mehrmaligen Drucken mit der gleichen Farbschicht ähnliche Ergebnisse auftreten.

4.2.2 Decalcomanie, „reif für's Lehrbuch"

Die elfjährige Daniela besucht die sechste Klasse eines Gymnasiums. Sie ist darüber hinaus in ihrer Freizeit in einer Malschule künstlerisch tätig und hatte bereits Erfahrung mit Stempeldrucktechniken wie dem Kartoffeldruck.

Zu Beginn wurde Daniela mit den thematischen Hintergründen konfrontiert. Sie zeigte reges Interesse an den bereitgestellten Informationen zur Geschichte der Decalcomanie und den Variationsmöglichkeiten. Nach einer kurzen Einführung in die Drucktechnik begann sie selbstständig zu arbeiten. Ihr war die Farbgebung bewusst und ließ sich nicht von der schwarzen Farbe der Druckplatte irritieren, sondern verwendete Farbtöne, die auf weißem Papier gut zur Geltung kommen, was sie im Nachgespräch auch noch betonen wird. Dennoch musste auch sie zunächst animiert werden, ausreichend Farbe zu verwenden, zeigte später jedoch keine Schwierigkeiten mehr mit der Farbdosierung. Nach einigen Drucken auf weißem Druckpapier sollte sie eigenverantwortlich arbeiten und ihr wurde farbige Pappe gereicht. Nach einem Druckdurchgang auf dieser Pappe wurde sie alleingelassen, um zu prüfen, wie sie mit der Technik zurechtkommen würde, ohne dass sie beaufsichtigt wird.

Auch in dieser eigenverantwortlichen Arbeit zeigte sie keine Probleme und schuf mehrfach Decalcomanien von der Qualität, wie sie in den Lehrbüchern abgedruckt sind. Bei einem Kontrollblick über ihre Arbeit teilte sie sofort Assoziationen mit; sie sah in einem Ergebnis „vier bunte Vögel, die auf einer Stange sitzen". So führte sie drei Drucke auf Pappe durch, während ihr geschildert wurde, wie Max Ernst mit sei-

nen Decalcomanien verfahren war. Des Weiteren wurden ihr Werke Max Ernsts gezeigt, an denen sie ebenfalls Interesse zeigte. Aus diesem Grund erhielt sie im Folgenden den Auftrag, bereits gedruckte Decalcomanien von Laura auszuarbeiten, wie Max Ernst es getan hatte.

Sie betrachtete eine der Decalcomanien und assoziierte sofort eine Traubenrebe. So wurde sie erneut allein gelassen und arbeitete ihre Assoziationen aus. Es zeigte sich, dass sie einigen Mustern feste realistische Gegenstände zuordnete, z.B. Blätter.

Im Nachgespräch sagte sie, dass sie sehr viel Freude an der Decalcomanie gefunden hätte. Gerade die Entwicklung und Ausarbeitung der eigenen Assoziationen hätten ihr am besten gefallen. Sie meinte, dass der Schwierigkeitsgrad des Verfahrens angenehm gewesen sei und sich freuen würde, dieses Verfahren ebenfalls im Kunstunterricht zu behandeln. Auch die vermittelten Informationen empfand sie nicht als unwichtig oder langweilig. Auf Nachfrage ergab sich, dass sie den Sinn des Druckens, Bilder oder Schriften in Masse zu produzieren, durchaus erkannte.

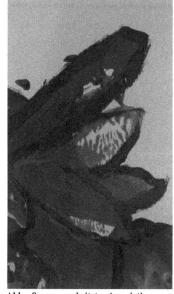

Abb. 8: ausgearbeitete Assoziation von Daniela, 11 Jahre, 2. Klasse: Blätter

4.2.3 Auswertung der praktisch-künstlerischen Arbeit

Beide Schülerinnen hatten viel Freude an der Durchführung des Druckverfahrens. Allerdings zeigten sich bei beiden Mädchen Probleme in der Durchführung, wenn auch in unterschiedlicher Ausprägung. Bei Laura fiel auf, dass sie Hinweise schwerer umsetzen konnte und bei der Umsetzung im Allgemeinen mehr Hilfe bedarf, als Daniela. Diese war in der Lage Anregungen schnell aufzunehmen und umzusetzen. Daher wurde bei Laura auch die Ausarbeitung eigener Assoziationen, wie sie bei Max Ernst erfolgt ist, nicht mehr durchgeführt. Sowieso entwickelte Daniela bereits während der Produktion Assoziationen, die Laura selbst nach dem gesamten Versuch nicht assoziierte. Die schnelle Umsetzung der Anregungen von Daniela, kann aber sicherlich nicht nur mit ihrem fortgeschrittenem Alter, im Vergleich zu Laura, be-

gründet werden, sonder auch mit ihrer Erfahrung im Umgang mit Farben durch den Besuch einer Malschule.

Evaluierend muss daher gesagt werden, dass der Einsatz bei Grundschülern mehr Aufmerksamkeit durch den Pädagogen erfordert, während ältere Schüler eigenverantwortlich und alleine lernen können. Vor allem sind die Grundschüler es gewohnt, vorsichtig mit der Farbe umzugehen, da bei der Malerei mit normaler Wasserfarbe im Kunstunterricht die Farbe eher sparsam aufgetragen wird. Darüber hinaus sollten Grundschülern Werkzeuge, wie Druckwalzen oder –pressen zur Verfügung gestellt werden, da sich bei Laura zeigte, dass es ihr manchmal an körperlichen Kapazitäten fehlte, das Blatt Papier komplett glattzustreichen und auch von der Fliese abzuheben. Die Decalcomanien, die Daniela gedruckt hatte, gleichen dagegen den Decalcomanien, wie sie in den Lehrbüchern abgedruckt sind

5. Die Eignung des Verfahrens der Decalcomanie in pädagogischen Prozessen (Fazit)

Es hat sich gezeigt, dass die Decalcomanie schon in der Vergangenheit eine vielgenutzte Drucktechnik war. Òscar Domínguez fertigte bereits zur Mitte seiner Schaffenszeit in den 30er-Jahren des 20. Jahrhunderts unzählige Decalcomanien an und Max Ernst schopfte nur weniger Jahre später aus eigenen Drucken seine Ideen.

Aus heutiger Sicht betrachtet, ist die Decalcomanie als Alternative Drucktechnik eher in den Hintergrund gelangt. Ein Grund dafür ist sicherlich, wie schon im Vorwort erwähnt, das Beharren auf einem praktisch-orientierten Kunstunterricht mit gut bekannten Techniken. Doch in dieser Facharbeit ist meiner Meinung nach deutlich geworden, dass dieser Zustand sehr einfach geändert werden kann.

So geht die Decalcomanie in fast allen Lehrplänen für das Fach Kunst auf, die ein Schüler von der Einschulung bis zum Abitur durchgenommen haben sollte. Allerdings ist dabei zu betrachten, dass die Decalcomanie am Besten mit Schülern der Klassen 5 und 6 durchgenommen werden kann. So zeigte sich im praktisch-künstlerischen Versuch mit Daniela und Laura, dass es bei Grundschülern schwieriger ist, die Decalcomanie nach Óscar Domínguez und Max Ernst durchzuführen. Darüber hinaus ist auch in den Klassen 1 bis 4 eher eine oberflächliche Vermittlung von Fachwissen möglich, als, dass vertiefte Kenntnisse zur Decalcomanie und zu ihrer Geschichte zugänglich gemacht werden könne. Doch sollte dies nicht daran

hindern, bereits in der Grundschule einfache Drucktechniken wie die Falt-Decalcomanie im Kunstunterricht zu behandeln. Letztendlich ist aber die Decalcomanie nach Max Ernst mit Ausarbeitung von Assoziationen eher für pädagogische Prozesse in weiterführenden Schulen geeignet, da für diese eine gewisse handwerkliche Grundlage seitens der Schüler gegeben sein muss. Ferner muss die Decalcomanie über mehrere Unterrichtseinheiten behandelt werden, wie es in meinem Vorschlag zur Gestaltung von Unterrichtseinheiten des Themenkomplex' *Decalcomanie* zu sehen ist, was die Ausdauer von Grundschülern an Bildern zu arbeiten überfordern könnte.

6. Literaturverzeichnis

A. Wissenschaftliche Standardwerke / Fachliteratur

- „Abklatschverfahren", in: Stadler, Wolf, *Lexikon der Kunst. Band 1*, Erlangen, 1994, S. 12 f.

- Berger, Roland; Walch, Josef, *Praxis Kunst. Druckgrafik*, Hannover, 1996.

- Besset, Maurice; Wetzel, Christoph, *Das 20. Jahrhundert*, in: Wetzel, Christoph (Hrsg), *Belser Stilgeschichte. Band 3*, Stuttgart, 1999.

- Brög, Hans; Richter, Hans-Günther; Wichelhaus, Barbara, *Arbeitsbuch Kunstunterricht. Malerei und Graphik von Goya bis zur Konkreten Kunst*, Düsseldorf, 1979.

- Brügel, Eberhard, *Praxis Kunst. Zufallsverfahren*, Hannover, 1996.

- Büchner, Rainer [u.a.], *Grundsteine Kunst. Band 3*, Stuttgart u.a., 1995.

- Dudenredaktion (Hrsg.), *Duden. Die deutsche Rechtschreibung. 24., völlig neu bearbeitete und erweiterte Auflage*, Mannheim [u.a.], 2006

- Eid, Klaus; Langer, Michael; Ruprecht, Hakon, *Grundlagen des Kunstunterrichts. Eine Einführung in die kunstdidaktische Theorie und Praxis*, Paderborn, 1994.

- Funke, Jost, *Kunstpädagogik in Unterrichtsbeispielen*, Hannover, 1975

- Gast-Gampe, Martina; Perleth, Christoph, Schatz; Tanja, *Die persönliche Begabung entdecken und stärken*, Berlin, 2001.

- Goeke-Seischab, Margarete Luise, *Miteinander kreativ sein*, Lahr, 1988

- Grap, Egbert, „Farbe als Material und bildnerisches Problem", in: Schorer, Georg F., *Beispiele aus der Kunsterziehung*, Hannover, 1985, S. 6-11.

- [Knauf, Mirka,] *Sprengel macht Ernst. Die Sammlung Max Ernst*, Hannover, 2006.

- Keller, Josef A.; Novak, Felix, *Kleines Pädagogisches Wörterbuch*, Freiburg im Breisgau, 1979.

- Lebel, Robert; Sanouillet, Michel; Waldberg, Patrick, *Der Surrealismus*, Köln, 1987.

- „Max Ernst", in: Bazin, Hermann, *Kindlers Malerei Lexikon. Band 4*, Zürich, 1976, S. 29-33.

- „Max Ernst", in: Stadler, Wolf, *Lexikon der Kunst. Band 4*, Erlangen, 1994, S. 171-175.

- Müller, Hans Hermann, *DUDEN Abiturhilfen. Kunstgeschichte II*, Mannheim, 1993.

- Peez, Georg, *Einführung in die Kunstpädagogik*, 3. Auflage, Stuttgart, 2008.

- Sanouillet, Michel, *Dada von Max Ernst bis Marcel Duchamp*, Herrsching, 1988.

- Spies, Werner, *Max Ernst. 1950-1970. Die Rückkehr der Schönen Gärtnerin*, Köln, 1979.

- Wierz, Jakobine, *Aber ich kann doch gar nicht malen!*, Mülheim an der Ruhr, 2000.

B. Sonstige Publikationen

- Niedersächsisches Kultusministerium (Hrsg.), *Rahmenrichtlinien für das Gymnasium - gymnasiale Oberstufe, die Gesamtschule - gymnasiale Oberstufe, das Fachgymnasium, das Abendgymnasium, das Kolleg. Kunst*, Hannover, 1993.

- Niedersächsisches Kultusministerium (Hrsg.), *Curriculare Vorgaben für das Gymnasium. Schuljahrgänge 5/6. Kunst*, Hannover, 2004.

- Niedersächsisches Kultusministerium (Hrsg.), *Kerncurriculum für die Grundschule. Schuljahrgänge 1-4. Kunst. Gestaltendes Werken. Textiles Gestalten*, Hannover, 2006.

C. Internetseiten

- „Aleatorische Verfahren", Internetseite http://ods.dokom.net/mlkg/galerie/html/ aleatorik.htm, aufgerufen am 29. Januar 2011

- „Biographie Max Ernst 1929 – 1976", Internetseite http://www.maxernstmuseum.lvr.de/fachthema/deutsch/MaxErnst/biographie2.ht m, aufgerufen am 22. Januar 2011

- „Dadaismus", Internetseite http://www.art-directory.de/malerei/dadaismus/index .shtml, aufgerufen am 22. Januar 2011

- „Decalcomanie. Technik", Internetseite http://www.jahnkunst.de/D%E9calco- %20technik.htm, aufgerufen am 29. Januar 2011

- „Der Surrealismus", Internetseite http://www.fundus.org/pdf.asp?ID=10450, aufgerufen am 23. Januar 2011

- „Die Faltklatschtechnik (Klasse 1-4)", Internetseite http://www.grundschulmarkt .de/Faltkl.htm, aufgerufen am 28. Januar 2011

- „Goethe-Schule Essen. Decalcomanie", Internetseite http://www.goetheschule-essen.de/faecher/kunst/transklassisches/decalcomanie.php, aufgerufen am 29. Januar 2011

- „Max Ernst", Internetseite http://de.wikipedia.org/wiki/Max_Ernst, aufgerufen am 23. Januar 2011

- „Max Ernst: The Elefant Celebes", Internetseite http://www.fantasyarts.net/ernstele.html, aufgerufen am 23. Januar 2011

- „Minotaure", Internetseite http://de.wikipedia.org/wiki/Minotaure, aufgerufen am 29. Januar 2011

- „Óscar Domínguez", Internetseite http://de.wikipedia.org/wiki/%C3%93scar_Dom%C3%ADnguez, aufgerufen am 29. Januar 2011

- „Surrealismus", Internetseite http://de.wikipedia.org/wiki/Surrealismus, aufgerufen am 7. Februar 2011

D. Bildernachweise

- Abb.1 Max Ernst: Les cyprés (Die Zypressen): http://www.kunst-
Deckblatt magazin.de/images/artikel/370904art_kks_traumwelten_0917_rgb_ej.jpg

- Abb. 2 Max Ernst: Selbstportrait (1920): Sanouillet, Michel, „Dada von Max Ernst bis Marcel Duchamp", Herrsching, 1988, S. 90

- Abb. 3 Max Ernst: LopLop stellt LopLop vor: http://home.arcor.de/fra07/am/ernst/Loplop%20stellt%20Loplop%20vor,%201930.jpg

- Abb. 4 Max Ernst: Der Elefant Celebes: http://www.fantasyarts.net/images/ernstelg.jpg

- Abb. 5 Óscar Domínguez: Ohne Titel: http://www.moma.org/collection /browse _results.php?criteria=O%3AAD%3AE%3A1579&page_number=3&template_id=1&sort_order=1

- Abb. 6 Óscar Domínguez: Ohne Titel: http://www.moma.org/collection_images/resized/004/ w500h420/CRI_1004.jpg

- Abb. 7 mit Hilfe der Faltklatschtechnik erzeugt Decalcomanie http://www.grundschulmarkt.de /KIKU/Faltkl06.jpg

- Abb. 8 ausgearbeitete Assoziation von Daniela, 11 Jahre, 2. Klasse: Blätter

Anhang

Vorschlag zur Gestaltung von Unterrichtseinheiten des Themenkomplex „Decalcomanie" für ein niedersächsisches Gymnasium 5./6. Klasse

Dauer: mindestens 3 Unterrichtseinheiten

1. Einführungsphase: Einführung in das Thema

a. Hinführung durch Zeigen einer surrealistischen Decalcomanie (sowohl von Max Ernst, als auch von Óscar Domínguez, da unterschiedliche Vorgehensweise)

b. Erläuterung des Themas anhang der Decalcomanie

- *bedeutendes, aleatorisches Verfahren, erfunden während des Surrealismus*
- *erfunden von Óscar Dominguez; weiterentwickelt durch Max Ernst*
- *de (la) calcomania (span.) → (das) Abziehbild (deutsch)*
- *hauptsächlich Darstellungen von Landschaften (vgl. Max Ernst)*

2. Arbeitsphase: Erklärung und Durchführung

a. Erklärung der Decalcomanie ohne malerische Eingriffe (vgl. Óscar Dominguez)

- *Acrylfarbe (leicht verdünnt) auf eine Fliese oder Plexiglasscheibe auftragen. Dabei ist darauf zu achten, dass genügend Farbe verwendet wird. Es müssen regelrecht „Farbpfützen" entstehen.*
- *Das zu bedruckende Material auf die Farbe pressen und anschließend abheben. Das Abheben kann auf verschiedene Art und Weise geschehen. Dazu kann zum Einen das Papier zur Seite weggezogen oder langsam nach oben abgehoben werden.*
- *Abwandlungen: mehrmaliges Auflegen des Papier; Papier zuvor zerknüllen oder falten*

b. Aufruf zur möglichen Abwandlung durch malerische Eingriffe (vgl. Max Ernst) ab der nächsten Unterrichtseinheit

- *getrocknete Ergebnisse der Decalcomanie betrachten und Assoziationen entwickeln*
- *Assoziationen verschriftlichen*
- *mit Hilfe von Acrylfarbe oder Stiften, die auf Acrylfarbe haften, die Assoziationen ausarbeiten, jedoch nicht zu viel übermalen. Bestenfalls Freiflächen gestalten.*

3. Vorstellung der Ergebnisse ab der dritten Unterrichtseinheit

a. Zeigen einiger Schülerergebnisse vor der Klasse

- *Auswahl besonders gelungener Werke*

b. Vorstellung der Werke durch den Künstler

- *Erklärung seiner Assoziationen*

c. Besprechung durch Klasse (eventuelle Notengebung durch Einbeziehung der Klasse)

- *andere Assoziationen anderer Schüler besprechen*
- *Bewertung des Gelingens der Ausarbeitung der Assoziationen*

Fotografische Dokumentation der praktischen-künstlerischen Versuche

Fotos zu 4.2.1

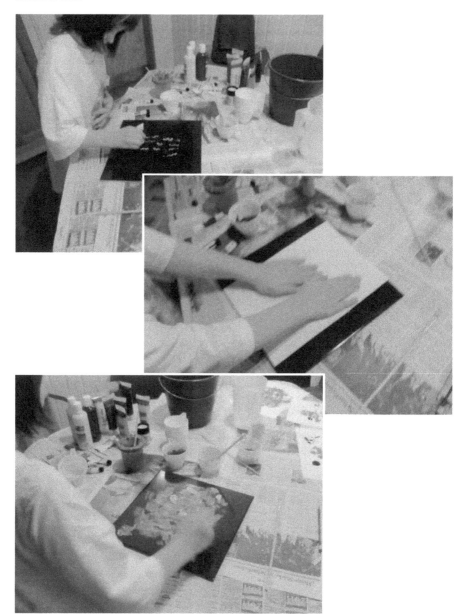

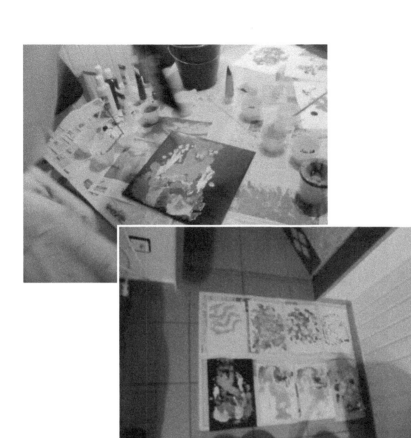

Fotos zu 4.2.2

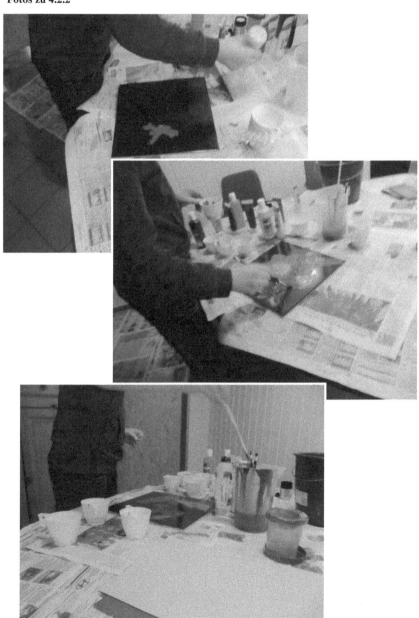

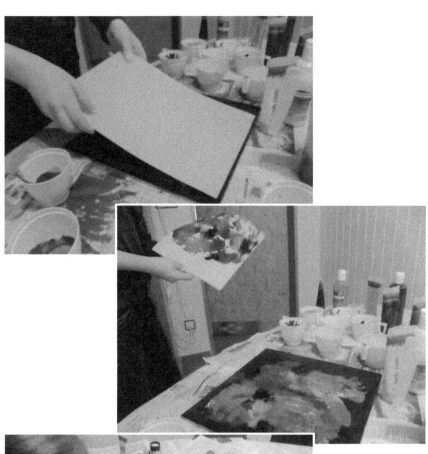

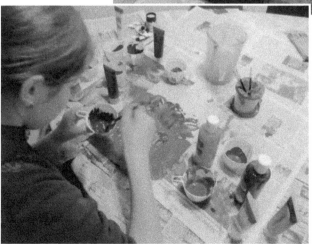

Ergebnisse der praktisch-künstlerischen Versuche

Ergebnisse von 4.2.1

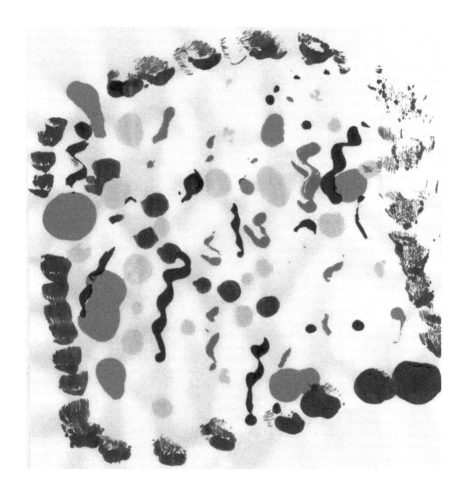

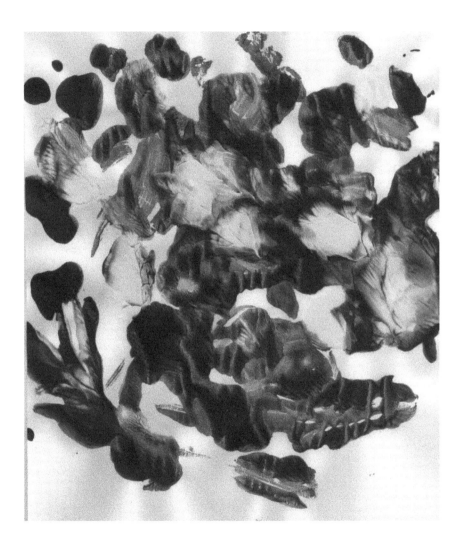

VIII

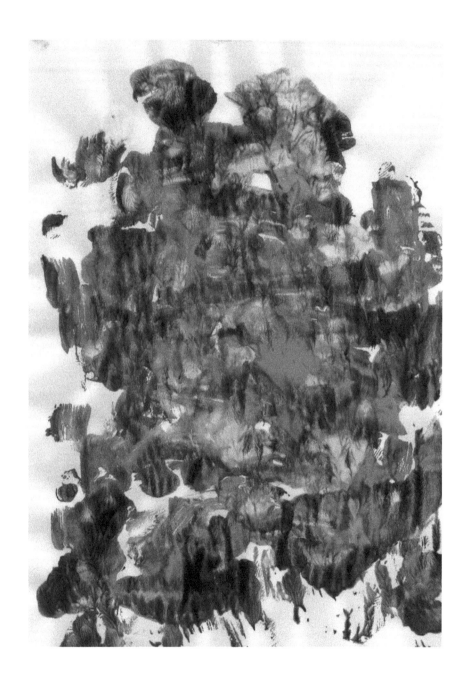

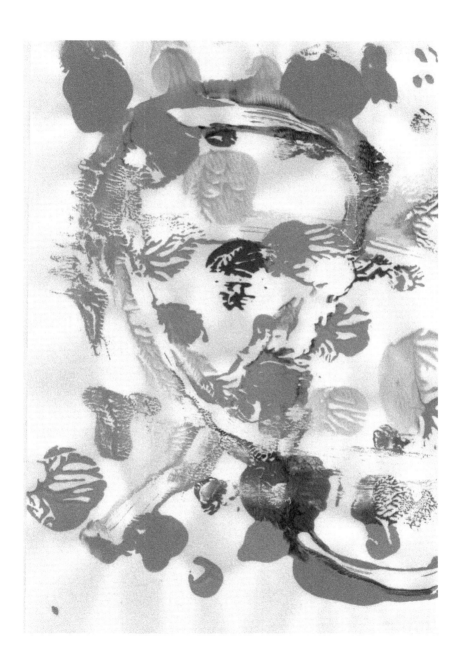

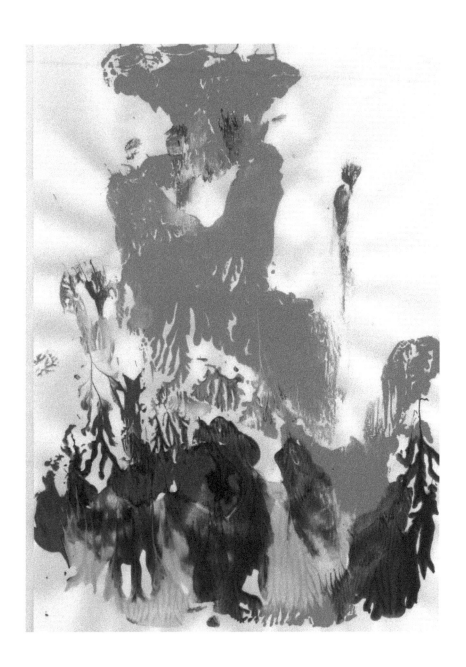

Ergebnisse von 4.2.2

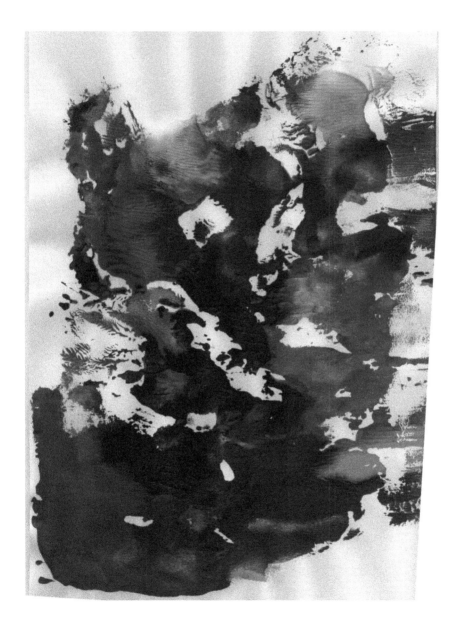

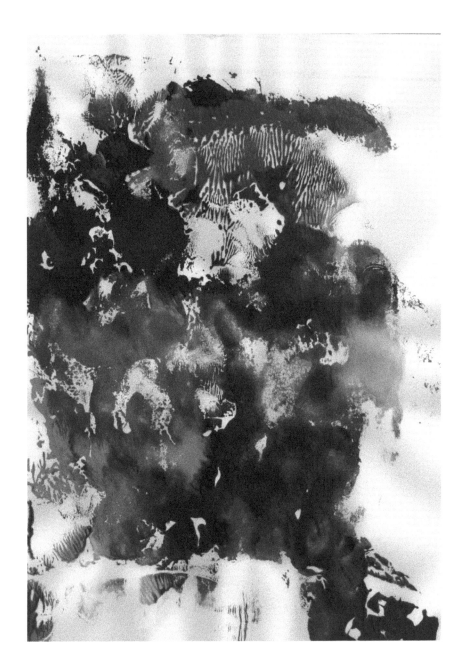

XIII

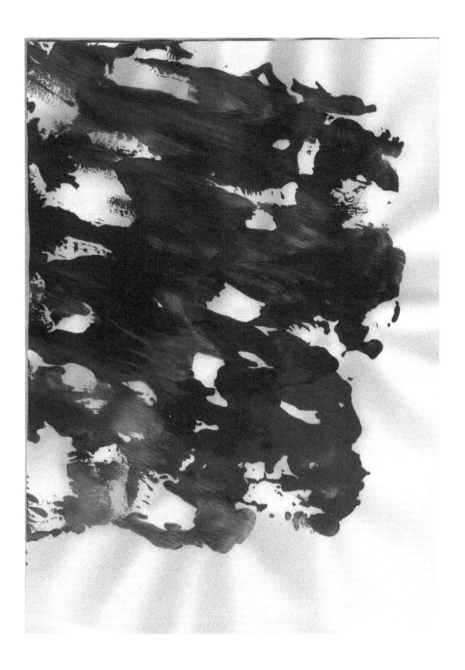

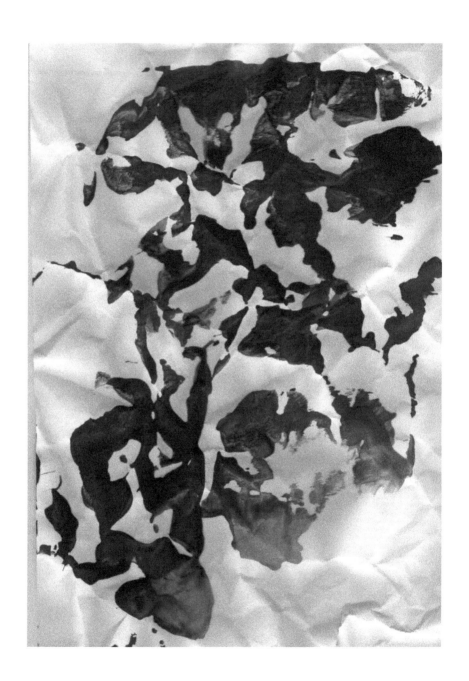

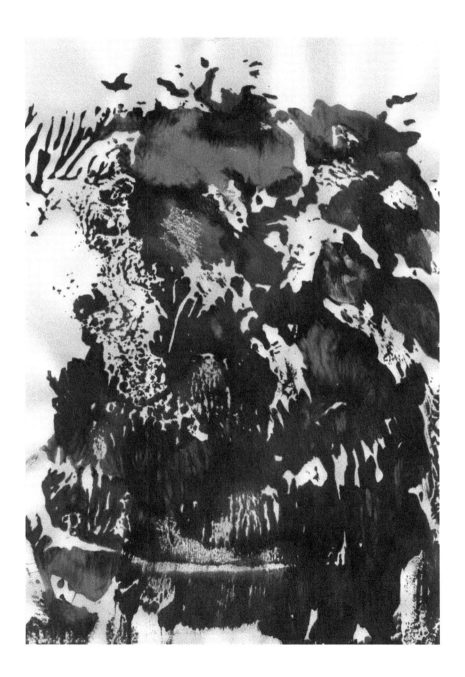

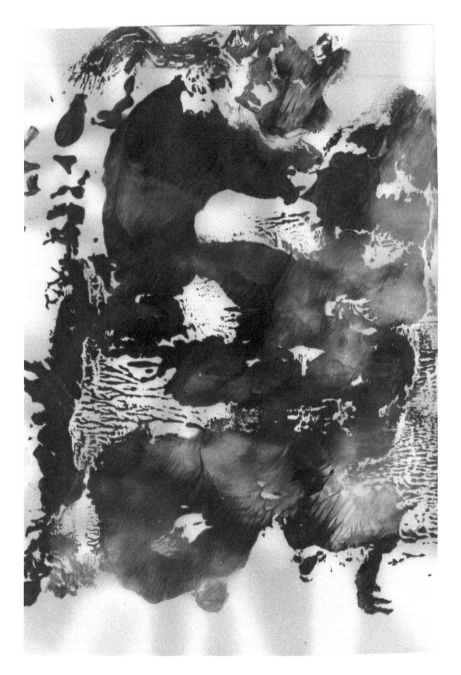

XVII

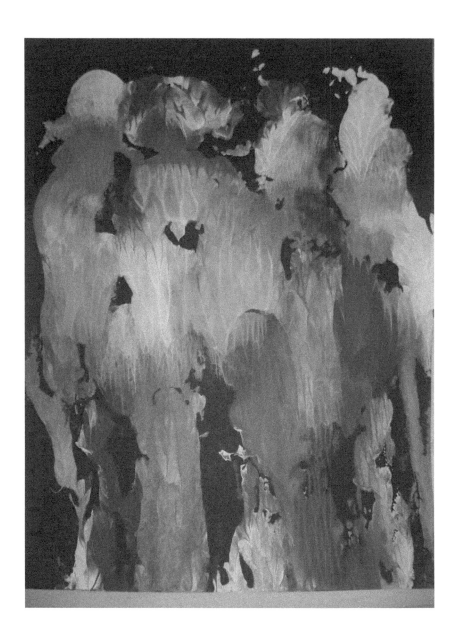

XVIII

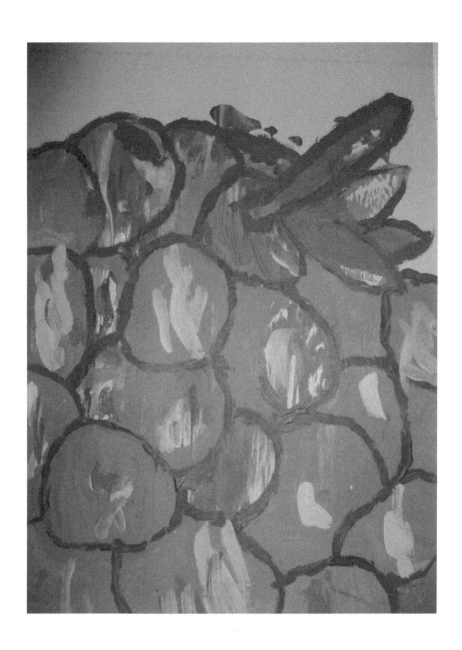

XIX